OBSERVATIONS

GÉNÉRALES

SUR LE SALLON

DE 1783,

ET SUR L'ETAT

DES ARTS EN FRANCE.

*Par M. L'**** P****

───────

1783.

OBSERVATIONS
GÉNÉRALES
SUR LE SALLON
DE 1783,
ET SUR L'ÉTAT DES ARTS EN FRANCE.

UNE sorte de fermentation périodique fait éclore, tous les deux ans, à Paris, une foule d'Ecrits où l'on juge à la fois & nos Arts & nos Artistes. Ceux-ci, depuis long-temps, réclament contre cette espèce de jugemens, & ils ne cessent d'être étonnés que l'on ose prononcer ainsi sur ce qu'on se donne si peu le temps & la peine de connoître. Mais comment le Public seroit-il juste pour eux seuls? Semblable d'ailleurs à ces Maîtres qui enseignent ce qu'ils ne savent pas, & s'instruisent par les réponses de leurs Elèves, ce Public, chez nous, n'affecte souvent la critique que parce qu'il sent le besoin d'être éclairé; & c'est presque toujours en faisant semblant de donner des leçons qu'il en demande. Ce moyen d'instruction n'est pas le meilleur, sans doute; mais si son amour-propre doit rejetter tous les autres, il faut le lui laisser. Il est plus essentiel qu'on ne pense

aux progrès des Arts, chez une Nation, d'établir au milieu d'elle la plus grande étendue poſſible de connoiſſances dans ce genre. Sans cette pureté de goût & cette inviolabilité de principes, qui ſont comme un nouveau ſens qui ne permet guère de méconnoître le vrai beau, & qui ſuppléeroient, chez nous, cet inſtinct du grand qui nous manque, les Artiſtes ſeront toujours obligés de lutter contre les fauſſes idées de leurs Compatriotes; &, à la fin, la ſuperſtition de la coutume, & l'entêtement du mauvais goût, l'emporteront ſur le talent & le courage de bien faire.

Nous ſommes encore bien éloignés de cette époque heureuſe pour les Arts, où les lumieres de tout un Peuple viennent ſe réfléchir ſur leurs productions. Tant que les Artiſtes ne ceſſeront de répéter que ce ſeroit braver le Public s'ils ſuivoient toujours la route du beau & ne s'écartoient jamais des grands principes, on ſongera bien moins à ne point mériter ce reproche qu'à s'en venger; de-là tant de libelles ſe répandant à l'ouverture du Sallon, où, à la place de diſcuſſions honnêtes, on ne trouve que des jugemens vagues, & ſouvent d'odieuſes perſonnalités. Ces obſervations ſont au moins au-deſſus de cette eſpèce de reproche. Si je ne connois pas aſſez les Arts pour ſavoir toujours en apprécier les productions, j'aime trop

les Artistes, je les respecte trop pour me permettre rien dont ils puissent s'offenser. La vue du Sallon, & celle de quelques monumens publics que l'on vient de voir s'élever dans la Capitale, m'ont fait naître quelques réflexions; j'ose les écrire, & c'est aux gens de l'Art eux-mêmes que je les adresse; elles sont sans prétention, comme sans malignité; &, s'il s'en trouvoit une seule qui pût leur être utile, je ne rougirai pas de m'être trompé dans tout le reste.

Je ne sais quelle fatalité semble attachée aux hommages que la Nation a voulu rendre, dans ces derniers temps, à ses Grands Hommes. Parmi les éloges qui leur ont été consacrés, il en est peu qui soient encore lus, & les autres ne le furent jamais. Aujourd'hui on leur élève des statues; &, à l'exception de quelques-unes, de tous les Ouvrages de nos Sculpteurs, ce sont les plus médiocres. Tout le monde se souvient des défauts que l'on a reprochés aux statues des derniers Sallons; ils sont les mêmes, & peut-être encore plus frappans dans celles de cette année. En général les draperies en sont pesantes; &, à l'exception de celle de LA FONTAINE, elles ont toutes des attitudes aussi peu naturelles qu'elles sont peu intéressantes. Convenons d'abord que rien n'est plus ingrat, pour la Sculpture sur-tout, que notre

coſtume. Le génie de l'Artiſte doit ſe glacer à la vue des formes bizarres de nos habillemens. Des manchettes, une cravatte, des boucles, des milliers de boutons : le moyen d'ennoblir tous ces détails ! La plus belle Nature eſt comme enſevelie ſous cet ajuſtement gothique avec lequel nous nous croyons ſi beaux. Sous la toge des anciens, à travers leur cuiraſſe, nous ſuivons toutes les formes de leur corps ; mais qui eſt ce qui reconnoîtra le plus beau torſe, lorſqu'il ſera enveloppé d'un juſte-au-corps & d'une veſte ? Nos culottes ne ſont pas plus propres à accuſer le nud ; & dans les bottes de CATINAT & de VAUBAN, les jambes ſublimes de l'*Apollon du Belvedere* feroient la même choſe pour les yeux que les deux ceps tortueux ſur leſquels eſt enté le corps d'un bancale. Cependant, l'on pourroit rendre ce coſtume moins lourd & moins chargé ; il eſt même ſuſceptible de ſimplicité juſqu'à un certain point. Pourquoi ces plis ſi multipliés ? Pourquoi tant de mouvement dans toutes les parties de vos draperies, demanderois-je à nos Artiſtes ? Il leur ſera encore plus difficile de répondre, ſi on les interroge ſur le choix des attitudes & le genre d'expreſſions qu'ils ont donné à leurs Perſonnages.

Qui reconnoîtroit MONTESQUIEU dans la ſtatue d'ailleurs bien exécutée de M. *Clodion?* Eſt-ce

ainsi qu'on devoit nous le montrer? Toutes les fois que l'on se représente ce Grand Homme méditant sur l'*Esprit des Loix*, on ne peut s'empêcher de le voir de bout, promenant ses regards sur toute la surface du globe, réfléchissant à la fois sur les productions, la température de tous les climats, le caractere de toutes les Nations, & trouvant dans la combinaison de ces différentes causes l'origine de toutes les institutions humaines. Ici, assis sur un vaste & beau fauteuil, enveloppé d'une immense draperie qui couvre des bras difformes par leur grosseur & des jambes peut-être trop courtes, son air de tête indécis, son attitude composée, n'annonce ni la profondeur de ses méditations, ni le caractere de son ame; & à la vue de sa plume, de ses papiers, de sa table, l'on se figure tout au plus un Magistrat s'occupant d'un procès à son rapport, ou se préparant à prononcer sur un champ.

La critique s'exerça beaucoup, il y a deux ans, sur le *Voltaire* de M. Houdon, & elle fut quelquefois juste. On auroit voulu le voir dans un âge moins avancé, & dans les belles années de son génie. On étoit fâché que l'Artiste n'eût point substitué à cet air railleur, à cette espèce de ricanement qu'il a mis sur ses lèvres, & qui ne peint qu'une partie de son esprit, une sorte d'inspiration

dans tous fes traits qui rappelleroit plus particuliérement le Grand Poëte. Enfin, cette ftatue eft affife comme celle de *Montefquieu*, & on blâma auffi cette attitude; mais elle étoit prefque néceffitée par l'âge que l'on avoit donné à *Voltaire*; & c'étoit en quelque maniere reprocher deux fois la même chofe à M. *Houdon*. D'ailleurs, quelle beauté d'exécution dans fon ouvrage ! Comme les extrêmités en font bien traitées, & la draperie largement jettée! Ce Sculpteur s'étoit bien gardé, de même que M. Pajou, dans fon fuperbe *Pafcal*, de faire croifer les jambes à fa ftatue, & de lui mettre un genou fur l'autre, comme on a fait à *Montefquieu*. Outre ce que cette attitude a de roide & de forcé, elle exclut toute dignité ; & il n'y avoit peut-être qu'un Peintre François du milieu de ce fiécle (1) qui pût repréfenter ainfi un *Jupiter Olympien*, la foudre à la main.

Catinat trace, avec fon épée, un plan d'attaque fur le fable. Ne pouvoit-on pas le faire courber moins fenfiblement? Cette attitude eft défagréable à l'œil; auffi les Anciens l'éviterent-ils foigneufement; & de toutes leurs ftatues, excepté celles de leurs Gladiateurs & de leurs Difcoboles,

(1) Un Tableau de *Chriftophe*, dans la nef de l'Eglife de Saint-Germain-des-Prés.

il n'en eſt pas une qui ne ſoit perpendiculaire ſur ſa plinthe. L'on met dans la main de *Catinat* un énorme plan des plaines de *Marſaille*. Rien n'eſt d'un plus mauvais effet ; & d'ailleurs, il n'eſt pas ſûr qu'il nous rappelle l'époque la plus brillante de ſa carrière militaire. Pourquoi faut-il, quand on repréſente un Héros qui n'a jamais ceſſé d'être utile à ſon Pays, aller choiſir un ſeul inſtant de ſa vie ? Il ſuffiroit de graver ſon nom ſur la plinthe de ſa ſtatue ; on ſe rappellera aſſez, en le voyant, tout ce qu'il a fait pour ſes Concitoyens ; & l'on voudroit ne nous faire ſouvenir que d'une ſeule action, comme s'il n'avoit été Grand qu'un tel jour & à telle heure.

Les Peintres du douzième ſiécle faiſoient ſortir de la bouche de leurs Perſonnages des rouleaux où étoient écrits leurs noms, ou quelques mots qui ſervoient à les faire diſtinguer, & à indiquer le ſujet du tableau. Cet uſage ne me paroît guère plus ridicule que celui où ſont aujourd'hui nos Sculpteurs d'environner leurs ſtatues d'un millier d'attributs. Des tas de bombes, des canons, des plans de fortifications ſont autour de *Vauban*. A côté de Sully, l'on a mis un énorme mortier, comme s'il importoit à ſa gloire qu'on ſe ſouvînt qu'il a été Grand-Maître d'Artillerie. Aux pieds de *Deſcartes*, ce ſont des compas &

un rapporteur, inſtrumens qui conviennent au moins autant à un Maître Mâçon, qu'au Grand Homme qui appliqua l'Algèbre à la Géométrie. L'abus a été au point de mettre entre les jambes de *Tourville* le vaiſſeau de cent dix pièces de canon qu'il commandoit à la bataille de *La Hogue*. Avec infiniment moins de talent que n'en ont nos Sculpteurs, on pouvoit ſentir que ces acceſſoires, abſurdes en eux-mêmes, bien loin de coucourir à l'effet général de leurs ſtatues, le détruiſent, & qu'ils font ſuppoſer en eux l'impuiſſance de caractériſer un Grand Homme par la beauté des formes & l'expreſſion de ſa tête.

La Fontaine eſt celui des quatre modèles expoſés cette année qui a réuni le plus de ſuffrages. La cauſe de cette préférence eſt ſenſible ; c'eſt que le Sculpteur a ſu faire paſſer ſur ſon viſage la phyſionomie de ſon ame, & que l'abandon de la compoſition dans ce grand Poëte eſt parfaitement exprimé. Je ne répéterai point ce qu'on a dit du *Molière* & du *Vauban* ; il ſuffira à M. *Caffieri* & à M. *Bridan* de l'avoir entendu une ſeule fois ; & vraiſemblablement, avant d'exécuter leurs ſtatues en marbre, ils réfléchiront ſur les obſervations que le public a faites ſur les modèles. L'on doit penſer la même choſe de M. *de Joux* au ſujet de ſon *Achille*. Outre

ce que cette figure a de pesant & de vicieux dans ses proportions, son action a je ne sais quoi d'outré & de théatral, qui lui donne plutôt l'air d'un Capitan de comédie, que d'un véritable héros. Au reste, ce défaut qui a été plus ou moins sensible dans toutes les statues exposées à nos Sallons, à l'exception peut-être de celles de M. *Pajou*, est plutôt celui de notre école, que d'aucun de nos Artistes en particulier. *Bouchardon* disoit qu'il n'alloit pas au spectacle, *parce qu'il ne vouloit point se gâter les yeux*. Ce mot de celui de nos Sculpteurs, dont le goût se conserva toujours le plus pur, devroit être une leçon pour nos Artistes. Trop souvent, il semble qu'ils ont été chercher leurs modèles au théatre, où d'après un usage que l'on tâchera en vain de justifier, & auquel l'enthousiasme qu'excitent toujours en nous nos chefs-d'œuvres dramatiques nous empêche de faire attention : nos Comédiens portent toutes les parties de leur jeu au-delà de ce que l'optique du théatre permet d'exagération. Sans doute, ils ne doivent rien affecter de bas ni de trivial ; mais d'après ce principe, que la vraie grandeur est toujours près de la simplicité, pourquoi dans l'Acteur qui représente un héros, ne verrons-nous jamais qu'une sorte de regards farouches ou dédaigneux, des gestes forcés & des mouvemens

convulfifs, dont les hommes d'aucun fiecle ni d'aucun pays, ne fournirent jamais le modèle.

C'eft ainfi que tout tend à agrandir ou à corrompre l'imagination de l'Artifte. Ses idées vont fe mouler, pour ainfi dire, fur tout ce qui l'entoure ; & fon éducation eft entre les mains de tous fes compatriotes. Qu'il juge, d'après cela, du foin qu'il doit apporter à fe garantir de l'impreffion de certains objets extérieurs, & à ne mettre fous fes yeux que ceux qui, fréquemment obfervés, peuvent laiffer dans fon ame l'empreinte du beau. Telles feroient principalement les ftatues antiques ; mais malheureufement nous en avons trop peu en France. Le goût des chofes frivoles & la fucceffion rapide de nos petites modes, n'ont pas encore permis à nos riches amateurs de fonger à ces galeries d'antiques que l'on voit par-tout ailleurs en Europe, & fur-tout en Angleterre, où de fimples particuliers poffedent en ce genre des richeffes que des Rois pourroient leur envier.

Cinq ou fix cent mille perfonnes vont tous les deux ans jouir du fpectacle du Sallon. Chacune a le droit d'y critiquer les Artiftes ; chacune met les éloges qu'elle leur donne au nombre des plus beaux titres de leur gloire ; & très-peu fûrement ont penfé, une feule fois, au facrifice que les

bons Peintres font à la curiofité du public, en expofant ainfi leurs Ouvrages. Les inconvéniens qui réfultent de cet entaffement de tableaux dans un même lieu, ne fauroient être plus fenfibles. La variété des fujets & des *faires*, celle des genres, l'éclat des bordures, le bruit de la multitude, tout cela émouffe les fens, & jette l'efprit dans une forte d'étourdiffement qui ne permet guère de fe rendre compte de ce qu'on voit : cependant c'eft d'après ces fenfations tumultueufes & avortées que l'on prononce ; & ces jugemens recueillis par la foule, deviennent la fource des louanges & des critiques exagérées, toutes deux également funeftes aux progrès des Arts. Les moyens de remédier à cela paroiffent aifés. Au lieu d'une expofition générale & limitée à quelques jours feulement, que l'Académie faffe une fuite d'expofitions particulieres à la fuite les unes des autres. Les peintures étant en petit nombre, &, en quelque maniere, afforties, relativement aux fujets & aux genres, les yeux iront fe fixer tranquillement fur chacune ; & on ne fera plus choqué de cet arrangement difparate, qui nous préfente le *genre* à côté de l'hiftoire, des payfages confondus avec des portraits & de l'enfemble du Sallon, forme comme une forte d'*anamorphofe*, ou un de ces jeux de l'optique qui ne préfentent fur une grande furface que des projections in-

formes, devant lesquelles on va chercher, en tâtonnant, un point d'où l'œil puisse découvrir enfin une figure réguliere.

Les anciens qui avoient profondément réfléchi sur tout ce qui est du ressort de l'imagination, & qui savoient comment les sensations se renforcent & se détruisent les unes par les autres, n'auroient pas imaginé, pour faire connoître les différentes productions de leurs Arts, de les mêler, de les confondre & de les montrer ainsi à toutes les heures du jour, sans que rien eût préparé l'âme ni la vue à ce genre de spectacle. Je ne me souviens plus quel Peintre célebre de la Grece avoit représenté un Héros combattant; il s'agissoit de l'exposer à la vue du peuple. Que fait-il? Il le couvre d'un voile; une symphonie guerriere se fait entendre derriere le tableau, & tout-à-coup le voile est levé. L'imagination des Spectateurs, transportée déja au milieu des combats, croit voir alors la figure du guerrier qui s'élance de rang en rang, & porte par-tout la mort. Je ne propose point à nos Artistes ces moyens de faire valoir leurs Ouvrages; ils sont trop loin de nos mœurs; & infailliblement, le ridicule seroit la récompense de quiconque voudroit les employer. Mais pourquoi ne pas se servir de ceux qui sont à leur portée? Pourquoi continueroient-

ils d'expofer leurs Ouvrages dans un Sallon immenfe où le grand jour venant de toute part, les ombres des tableaux font renverfées, le clair-obfcur effacé, les oppofitions de lumiere détruites, & par conféquent l'harmonie & l'illufion nulles. Dans la fuppofition des petites expofitions qui fe feroient dans des pieces beaucoup moins grandes, les Peintres pourroient graduer leur jour, & le proportionner au fujet de leurs compofitions. Ils ne peuvent ignorer qu'un accident de lumiere détruit un effet qu'un autre auroit fait reffortir, & qu'il eft des tableaux qu'il faudroit ne voir jamais que le matin, d'autres à midi, d'autres enfin au coucher du foleil, non-feulement parce qu'ils ont befoin d'être éclairés différemment, mais encore par rapport à la fuite de nos occupations qui, dans la même journée, vont changeant, & modifiant notre âme, à mefure qu'elles fe fuccedent les unes aux autres.

Il n'y a que trop de tableaux au Sallon, qui pourroient fervir à prouver que peu font dans leur vrai jour, & qu'en général, ils fe nuifent les uns aux autres. Je ne citerai que celui de M. *Vien.* La compofition en eft favante, le deffin pur, le coloris d'une grande vérité. D'où vient que tout cela fe fait à peine fentir, & que le véritable Connoiffeur lui-même, ne l'apperçoit

pas au premier coup d'œil? C'est que les couleurs crues & tranchantes des deux grands tableaux voisins viennent se réfléchir sur celui de M. *Vien*, & détruisent tous ses effets.

Au reste, ce tableau considéré en lui-même, & indépendamment de ce qu'il perd au Sallon, n'est pas au-dessus de la critique. La tête d'Hécube n'est pas assez noble, son action a quelque chose de trop vague ; & Priam qui part accablé de douleur pour aller se jetter aux pieds du meurtrier de son fils, paroît avoir ici la fierté d'un vieux Général qui marche contre l'ennemi. Presque toujours les grands Peintres, lorsque l'architecture n'a été qu'accessoire dans leurs tableaux, l'ont présentée sous des points de vue obliques & comme de profil. Par-là, ils ont agrandi le champ de leurs compositions, & ils ne se sont point exposés à ne pas donner assez de profondeur à leur scène. M. *Vien*, non-seulement a présenté son architecture de face ; mais en l'avançant encore sur un des premiers plans du tableau, il s'est laissé à peine l'espace nécessaire pour le lieu de l'action, & a rendu d'autant plus sensible le caractere de cette architecture, qui, en elle-même, est petite, & n'est point d'ailleurs celle des siécles héroïques de la Grèce.

Quelques personnes ont prétendu que le sujet

du tableau de M. *de la Grenée* l'aîné ne se présentoit pas assez clairement; & cela se peut pour qui ne connoît pas l'Histoire, & ne lit point l'explication qu'on en a donnée. Mais ce sujet rappelle un fait curieux; il prête aux grands effets de la Peinture : en falloit-il davantage pour le choisir ? Une critique beaucoup mieux fondée seroit celle qui attaqueroit la composition; elle est trop éparpillée; les différens grouppes ne se lient pas assez ensemble, & le principal est presque caché par le bûcher, dont la place n'étoit point sur le premier plan. D'après les préjugés de son Pays, la veuve Indienne qui va se brûler sur le corps de son mari, devroit être glorieuse de ce dévouement; & elle ne le paroît point; son frere devroit être fier de la préférence que sa sœur vient d'obtenir sur sa rivale, il ne le paroît pas non plus : &, à ces fautes contre l'expression, il faut ajouter un ciel mal composé. Mais l'on convient généralement que ce tableau est beaucoup mieux colorié que ceux que l'on connoissoit de M. de la Grenée l'aîné; & l'on ne sauroit trop louer le groupe de femmes qui est vers la gauche.

Personne ne paroît travailler davantage que M. de la Grenée le jeune. On le voit s'exercer dans presque tous les genres, & il porte dans chacun cette facilité de style qui, si elle ne suffit point

pour faire les Grands Peintres, fait toujours les Peintres aimables. Celui de ses tableaux qui a fixé le plus l'attention, est l'*Allégorie relative à l'établissement du Muséum*. Les incorrections y sont nombreuses; la figure de l'Immortalité, & sur-tout celle du petit Génie, qui est devant le portrait de *M. le Comte d'Angeviller*, sont plus que foiblement dessinées; mais ce qui dépare le plus cette jolie composition, ce sont ces petits Génies, à qui l'on fait porter des grands tableaux. L'idée d'un travail pénible s'accorde mal avec les formes enfantines & la foiblesse de ces petits êtres; mais l'on est convenu, chez nous, de les faire servir à tout, dans ce qu'on appelle Allégorie; & rien n'est plus ordinaire que de les voir le maillet à la main, travaillant des blocs de marbre, ou se fatigant dans un laboratoire, au milieu des fourneaux, selon qu'on veut leur faire représenter la Sculpture ou la Chymie. Assurément, ni le *Flamand* ni le *Dominiquin* n'auroient point employé ainsi leurs enfans; ceux de nos Artistes, il est vrai, sont infiniment moins beaux & moins délicats; mais il n'en est pas moins ridicule de leur faire jouer des rôles aussi peu convenables à leur âge & à la dignité que nous leur supposons, comme Génies.

Rien ne fut plus vanté, il y a deux ans, que le *Léonard de Vinci mourant entre les bras de François*

çois *Premier*. Les deux tableaux que M. *Menageot* a préfentés cette année, n'ont pas fait, à beaucoup près, la même fenfation. Eft-ce fa faute ou celle du Public, qui peut-être veut lui faire payer l'excès d'admiration qu'il lui accorda au dernier Sallon ? Quoi qu'il en foit, il eft fûr qu'on ne paroît pas rendre à fon *Aftyanax arraché des bras d'Andromaque par ordre d'Uliffe*, toute la juftice qu'il mérite. Ce tableau a fes défauts fans doute, mais il a auffi des beautés qui les compenfent ; & la plus grande différence que toute perfonne qui n'eft point prévenue lui trouvera avec *la mort de Vinci*, eft celle du fujet. Pour le tableau allégorique fur la Naiffance du Dauphin, ordonné par la Ville de Paris, fi l'on confidère la difficulté de cette efpèce de fujet, il faut convenir qu'il étoit impoffible de le traiter avec plus de grandeur & plus de nobleffe que n'a fait M. *Ménageot*. Il a habilement faifi tout ce qui pouvoit contribuer à y jetter de l'intérêt & de la poéfie ; & à ceux qui critiqueroient la partie de l'exécution, principalement dans le groupe du Corps-de-Ville, où le deffin eft un peu négligé, l'on ne répondra qu'en leur montrant ce beau coin du tableau, repréfentant une foule de peuple qui rend grace au ciel de la Naiffance du Dauphin.

Il eft poffible de trouver quelque chofe à louer dans *la mort de Virginie*, par M. *Brenet* ; mais

B

ce n'est point la composition : elle ne sauroit être plus vicieuse, & l'on pourroit citer ce tableau comme un exemple frappant de ce style théatral dont j'ai déjà parlé. L'air, l'action exagérée de tous ses personnages, une suivante, espèce de Soubrette en Peinture, qui, au lieu d'arracher Virginie des bras de son pere, attend tranquillement qu'elle soit poignardée, & ne se tient derriere elle que pour la relever à l'instant où elle tombera : tout cela représente parfaitement une de nos scènes tragiques. Il semble que M. Brenet, ainsi que quelques autres Artistes, s'étudie à prendre nos Comédiens sur le fait, comme d'autres cherchent à y prendre la Nature.

M. *David*, dans son tableau des *Regrets d'Andromaque sur le corps d'Hector*, semble n'avoir point tenu tout ce qu'il avoit promis au dernier Sallon. L'on voit, dans ce tableau, un grand goût de dessin, & une fermeté d'exécution qui annoncent le talent le plus décidé ; mais il manque à cela un coloris ; & M. David ne montre pas qu'il ait fait des progrès sensibles dans cette partie de la Peinture, depuis deux ans. Il s'est trop souvenu que le corps d'Hector a été traîné, par son Vainqueur, autour des murs de Troye, & il en a fait presque le Cadavre d'un supplicié. Il est au moins douteux que le costume d'*Andromaque* soit celui d'une Phrygiene de son temps ; mais il

ne l'eſt point du tout qu'il n'y ait de la maniere dans le jet de ſa draperie. L'attitude, le caractère de tête, l'expreſſion de douleur de cette Princeſſe rappelle un peu trop quelques *Magdeleines* du *Guide*, ou de ſon école; & il ſemble que M. *David* ait cherché à répandre ſur cette figure cette grace qui n'a été véritablement ſaiſie que par un très-petit nombre de Peintres, qui, chez les autres, a preſque toujours dégénéré en afféterie, & que l'on pourroit, en quelque ſorte, appeller la fragilité de l'Art.

Le deſſin d'une friſe, dans le genre antique de ce même Peintre, lui fait infiniment d'honneur, & prouve l'étude qu'il a faite des bas-reliefs antiques & des friſes du *Polydore*, à Rome. S'il eſt vrai, comme on l'aſſure, que M. *David*, non content du ſéjour qu'il a fait dans cette Capitale des Arts, ſe propoſe d'y repaſſer pour y faire de nouvelles études, ſon exemple ſera digne d'être cité à ceux de nos jeunes Artiſtes, qui, jugeant l'Italie d'après les relations inutilement volumineuſes de quelques Voyageurs qui n'ont eu ni le temps, ni le déſir, ni rien de ce qu'il falloit pour la connoître, ſe perſuadent ſi aiſément qu'ils peuvent ſe paſſer de ce voyage. De même que le ciel de l'Italie étouffe ſouvent les germes de maladies contractées dans d'autres climats : il ſeroit peut-être

nécessaire aux Artistes d'y aller de temps en temps pour renouveller cette sensibilité exquise & cette finesse de goût qui s'épuisent & s'usent si vîte dans certains Pays. Les Anglois ont appellé très-énergiquement l'Italie une *terre classique pour les Arts*: mais ce qu'on a dit il y a long-temps en Angleterre, il y a encore plus long-temps qu'on le pense en France. Lorsque Louis XIV fondoit son Académie à Rome; lorsqu'au lieu de Brigants sous le nom de Pélerins, au lieu de cette multitude de Prêtres qui alloient mendier & cabaler contre leur Patrie aux portes du Vatican, il peuploit cette Capitale d'Artistes François : n'étoit-ce pas par une sorte d'instinct qui lui faisoit sentir l'influence de ce climat sur les Arts. L'on ne cesse de citer *Jouvenet* & *le Sueur*, qui ne connurent point l'Italie ; mais leurs Maîtres l'avoient connue, & eux-mêmes ils avoient toujours eu sous les yeux des chefs-d'œuvres de ses Ecoles. D'ailleurs, qui osera assurer que le génie de ces Grands Peintres ne se seroit pas développé avec plus de force sous le ciel de Rome qu'au milieu des brouillards de la Seine? Et qui sait ce qu'auroient été *Raphaël* & *Michel-Ange* eux-mêmes, à la Cour de quelque *Médicis* du Nord?

Tous les Connoisseurs s'empresseront de féliciter M. *Vincent* sur son tableau du *Paralytique guéri à la Piscine*. L'Architecture qui lui sert de fond

en est pesante, le ton du ciel est trop gris, l'Ange peu correctement dessiné & pas assez aérien; enfin, le Paralytique est, pour me servir de l'expression des Artistes, absolument peint de bois : mais des beautés du premier ordre, & en bien plus grand nombre que ces défauts, les laissent à peine appercevoir. La figure du Seigneur est belle; & le groupe qui est derriere lui, sera mis peut-être, par quelques personnes, au-dessus de tout ce qui a été exposé au Sallon.

On concevra difficilement comment le même Artiste qui a fait ce tableau, a pu se résoudre à traiter un sujet aussi vague, aussi peu pittoresque que celui d'*Achille combattant les fleuves du Xante & du Simoïs*. D'après ce principe général & trop peu approfondi, que la Peinture & la Poésie sont réciproquement semblables l'une à l'autre, nos Peintres se pressent de reproduire, par le pinceau, tout ce qui les frappe dans la lecture des Poëtes; & ils ne sont pas assez attention que, malgré les rapports des deux Arts, & l'analogie qui rapproche même leurs moyens, en apparence, si opposés: chacun a ses beautés propres, & qui ne sauroient passer de l'un à l'autre. Cette différence ne sauroit être saisie avec plus de finesse & présentée avec plus de clarté que dans le passage suivant. — « *La Poésie a sur la*

Peinture, l'avantage de parler à l'imagination, sans avoir besoin de s'adresser aux yeux ; souvent même, ses images sont d'autant plus belles & plus sublimes, qu'elles lui appartiennent exclusivement ; en sorte que les autres Arts tenteroient inutilement de s'en saisir. Ainsi la discorde portant sa tête jusqu'aux cieux, pendant que ses pieds foulent la terre : la célérité de la marche de Junon comparée à la rapidité de la pensée : Camille courant sur la pointe des épis sans les courber : Atalante ne laissant pas même l'empreinte de ses pas sur le sable, forment autant de tableaux aussi poétiques qu'ils sont peu pittoresques. Ces sortes d'images, qui font tant d'honneur au Poëte, déshonoreroient le Sculpteur & le Peintre qui entreprendroient de les reproduire ; & la raison en est simple. Ce qui s'offre à l'imagination seule, nous laisse la liberté de n'en envisager que les côtés vrais ou vraisemblables, & de faire abstraction de tous les autres. Mais si l'objet est mis sous les yeux, les abstractions ne sont plus possibles ; on ne sauroit ne pas voir ce que l'on voit. Cependant ces beautés, tellement propres de la Poésie, qu'ainsi que nous venons de le dire, elles ne peuvent appartenir qu'à la Poésie seule, deviennent extrêmement utiles aux autres Arts. Elles réveillent, elles excitent le génie de l'Artiste, qui cherche à s'élever au-dessus de la Nature commune, perfectionne les moyens

que son art le met dans la nécessité d'employer, & s'applique à donner à ses Ouvrages un caractère qui réponde à celui dont il ne s'est fait une idée que d'après le Poëte. »

Ce passage est tiré d'un Ouvrage nouveau, (1) & véritablement intéressant pour les Artistes, où un Académicien, connu par son imagination brillante & l'étude qu'il a faite des beaux Arts, en a développé les principes & présenté tous les grands effets, avec cet enthousiasme qui caractèrise toutes ses productions. C'est ainsi, pour le dire en passant, que les gens de Lettres devroient toujours parler des beaux Arts. Les admirer, prouver qu'ils les sentent, voilà par quels moyens ils sauront les rendre chers aux Peuples & aux Souverains ; & ils ne doivent en parler que pour cela. Malheureusement il leur manque ce qui fut si commun parmi les Anciens : cette surabondance de génie & de sensibilité qui se répand sur tous les Arts, embrasse toutes leurs richesses, les confond, les applique, les transporte à son

(1) Cet Ouvrage est la *description des pierres gravées de M. le Duc d'Orléans*, par MM. les Abbés *de la Chau & le Blond*, à qui M. l'*Abbé Arnaud*, à qui appartient l'Observation que je viens de citer, a fourni tout ce que cet Ouvrage renferme de réflexions & de vues sur les Arts, ainsi qu'un grand nombre d'explications savantes & absolument neuves.

gré, & fait ainsi les embellir & les féconder les uns par les autres. (1) L'on a beaucoup parlé & l'on cite beaucoup encore l'Ouvrage de l'Abbé *Du Bos*. Il est, en général, sage & bien raisonné ? Il se fait lire avec plaisir, mais sans transport. C'est une théorie peu animée, ce sont des principes généraux & de ces observations qu'il étoit difficile qu'on n'eût faites avant lui, & qui n'échapperont pas à un homme bien organisé qui voudra

(1) Nos Littérateurs ne communiquent pas assez avec nos Artistes ; & les Tableaux de ceux-ci, comme les Livres des autres, s'en ressentent souvent. Dans l'antiquité, ils ne cessoient de s'éclairer les uns par les autres ; & jusqu'à présent il en a été de même en Italie. Le *Politien, Castiglione*, le Cardinal *Bembo*, Léon X lui-même, aidoient *Raphaël* dans ses compositions, & apprenoient de lui à se connoître en Peinture. *Annibal Carrache*, outre son Frere, avoit plusieurs savans Prélats de Rome, lorsqu'il peignoit la Galerie Farnese. *Annibal Caro* s'étoit attaché aux *Zucchari* ; & l'enthousiasme pour les Arts & les Artistes étoit alors au point que *l'Aretin*, qui ne respectoit rien dans son siécle, écrivoit à *Michel-Ange* : *Certo che aprezzarei due de' vostri segni di carbone piu che quante coppe è catene mi presentò, mai questo principe d quello.*

Le *Berni*, ce Scarron de l'Italie ; entraîné au-delà de ses idées & de son style à la vue des Ouvrages de ce même *Michel-Ange*, s'écrioit :

Michiel' Agnol Bonarroti
Che quando io'l veggio mi vien fantasia
D'ardergli incenso, è attaccargli i voti.

se rendre compte de ses sensations. *Du Bos*, en un mot, avoit plus médité que senti. L'on assure qu'il n'eut jamais de tableaux ; j'oserois ajouter qu'il n'inspira jamais à personne le désir d'en acheter. Les *Felibien* & *de Piles* étoient véritablement connoisseurs. La *balance des Peintres* de ce dernier, quoique non pas toujours exacte, suppose une connoissance approfondie de toutes les Ecoles & du *faire* de tous les Maîtres connus. Mais quelle diffusion ! Point de méthode ; souvent pas assez de clarté ; & jamais ce langage inspirateur, dont la chaleur se communique toujours à l'Artiste & lui inspire souvent l'idée de ses chefs-d'œuvres. Les Anciens, lorsqu'ils parloient des Arts, imitoient leurs procédés ; ils peignoient, & alloient à l'âme par les sens. Qu'importe qu'ils n'aient pas toujours assez détaillé ce qui concerne la pratique, & que leur trop de précision à cet égard, ait fait mettre en doute par quelques-uns, si les Peintres des siecles d'*Alexandre* & de *Pericles*, se servoient de plus de quatre couleurs ? S'ils n'ont pas toujours dit comment faisoient leurs Artistes, ils n'ont jamais oublié de dire ce qu'ils faisoient ; & leurs descriptions sont comme autant de belles copies qui, plus sûrement peut-être que nos gravures, transmettront à la derniere postérité la mémoire des productions de leurs Arts.

Parmi les Peintres d'histoire nouvellement agréés, aucun n'a justifié le choix de l'Académie d'une maniere aussi brillante que M. *Renaud*. Je ne parlerai point de son *Persée délivrant Andromède*, ni de son *Aurore & Céphale*, ni de différentes esquisses qu'on voit de lui au Sallon; il est injuste de citer les tableaux médiocres d'un Artiste, quand on en a de véritablement beaux sous les yeux; & tel est celui de l'*Éducation d'Achille*. Le Centaure est digne de l'antique; on a trouvé que dans l'Achille, prêt à lancer sa flêche, les jambes sont un peu trop écartées, ce qui fait paroître celle de derriere un peu foible; mais d'ailleurs, ces jambes, la tête, le torse, tout est dessiné de caractère, & peint avec une vigueur, dont des Maîtres, moins jeunes & beaucoup plus connus que M. Renaud, auroient raison de se faire honneur.

Il est une infinité d'autres tableaux d'histoire dont je me dispenserai de parler. Tout le monde les a déja jugés; & il y auroit autant d'imprudence à ne pas en penser ce qu'en pense tout le monde, que de méchanceté à le répéter (1).

(1) Parmi ces Tableaux en quelque sorte proscrits, & qu'on a cherché en vain de mettre comme hors de la portée de la vue, il faut croire qu'il en est qui gagneroient à être

Parmi les autres tableaux, l'on distingue d'abord ceux de M. *Vernet*. On lui a reproché, il y a long-temps, de ne plus assez varier ses sites; l'on a dit qu'on ne voyoit plus que rarement dans ses tableaux ces effets piquans, cette vaguesse de lumiere, cette vérité de couleurs locales, & cet Art, que personne n'a jamais possédé mieux que lui d'accorder ses figures avec ses fonds; & il faut avouer que les deux paysages exposés cette année, confirment en partie cette critique. Mais ce qui fait la gloire de M. *Vernet*, & un honneur que bien peu de Peintres partageront avec lui, c'est qu'on ne peut l'opposer qu'à lui-même, & qu'on ne sauroit trouver des défauts dans les tableaux qu'il fait aujourd'hui, qu'en les comparant aux superbes & nombreuses compositions qui sont sorties des mains de ce célèbre Artiste.

Les paysages de M. *Hue*, & sur-tout son Orage, soutiennent la réputation qu'il s'est déja faite; & la distance paroît immense entre lui & ses rivaux M. *de Marne* & M. *Nivard*. Cependant l'on regrette, à la vue des compositions de M. *Hue*, ces beaux Cieux & cette Nature, fiere & pitto-

vus de moins loin. Il est toujours plus d'un exemple de la pécipitation avec laquelle on juge au Sallon; & quelqu'un de ces Tableaux pourroit bien en être la preuve cette année.

resque que copièrent *le Lorrain*, le *Guaspre*, & qui font le charme de ces beaux payfages que peignent encore aujourd'hui à Rome M. *Moore*, Artifte Anglois, M. *Tierce*, François.

On reconnoît toujours M. *Robert* à cette fécondité d'idées & cette facilité d'exécution qui caractérifent tous fes Ouvrages. Mais les tableaux qu'il a préfentés cette année, ne font pas tous également dignes de lui. Il n'a point tiré d'affez grands effets de fon *intérieur d'un Attelier à Rome*, fujet vraiment pittorefque. Ses *ruines d'un Temple à Athènes*, font trop chargées de figures ; & l'on trouvera infailliblement à redire au ton de couleur de fon *Arc de Titus éclairé par le foleil couchant*. Mais il eft abfolument lui-même dans fon *Pont antique* ; ce tableau eft du plus bel effet.

M. *Cleriffeau* n'a point cette magie de couleur que poffede, à un fi haut degré, M. *Robert* ; mais quelle fineffe & quelle précifion de détails dans les tableaux d'Architecture de ce favant Artifte !

L'illufion ne fauroit être portée plus loin que dans les tableaux de M. *Sauvage* & dans ceux de M. *Van-Spaendonck*. Les bas-reliefs du premier, imitant la terre cuite & le bronze, font d'une vérité frappante ; & il n'y a que la Nature au-

dessus des fleurs de M. *Van-Spaendonck*, dont les Ouvrages sont déjà mis à côté de ceux de *Van-Huisum* & de *Seghers*.

Ce sera une singularité remarquable dans l'histoire de l'Académie, d'avoir possédé à la fois trois femmes, dont les Ouvrages exposés au Sallon se sont trouvés tous au-dessus de cette indulgence que le public n'eût été que trop disposé à leur accorder, s'ils en avoient eu besoin. Madame *Vallayer-Coster* étoit connue au Sallon depuis quelques années. Il auroit suffi du portrait de M. *Pajou*, pour y annoncer, de la maniere la plus avantageuse, Madame Guiard ; & quand le public n'auroit pas eu sous les yeux *la Paix ramenant l'Abondance*, & *Venus liant les ailes de l'Amour*, par Madame *le Brun* : l'honneur d'avoir fait les portraits de la *Reine*, de *Monsieur*, de *Madame*, & celui d'avoir déjà un de ses tableaux gravés par Bartolozzi, prouveroient assez le talent de cette nouvelle Académicienne.

En général, d'après la vue du Sallon & avec quelque sévérité qu'on veuille le juger, il est impossible de ne point s'appercevoir que l'Ecole françoise touche au moment de la plus heureuse révolution. Les efforts de nos jeunes Peintres pour se rapprocher du style des grands Maîtres

la sagesse de leurs compositions, le ton de leur coloris, tout cela semble promettre à la France des Artistes dignes d'elle. Pendant trop long-temps les petits genres avoient été presque les seuls cultivés chez nous. Egarés par la charlatanerie des Marchands, & le goût dépravé de quelques prétendus Amateurs, nous dédaignions la grande machine de l'Art; & de même qu'on nous a vus dans un instant de délire oublier Racine & Corneille, & courir à la Foire applaudir aux *Jeannots* & aux *Pointus*; l'on jettoit à peine un regard sur les plus belles compositions de *Poussin*, de *le Sueur*; & l'on ne rougissoit pas d'épuiser en quelque sorte son admiration sur une scène de cabaret & une bambochade flamande. Les tableaux d'histoire ordonnés depuis quelques années pour le Roi, nous ramenent au goût du beau, & sauront le fixer parmi nous. Tel fut toujours l'effet des grands encouragemens; c'est par eux que les Arts renaissent & s'élevent à ce degré où ils peuvent illustrer une Nation. Jusqu'au milieu du dernier siecle, malgré l'exemple de l'Italie, malgré les honneurs que l'on avoit vu accorder au *Vinci* & au *Primatice*, les Vitriers & les Peintres formerent une seule Communauté en France. L'art de ceux-ci, nous le distinguions à peine d'avec le métier des autres; & même sous Louis XIV, un Garde des

Seaux, un Magistrat d'ailleurs instruit, s'écria, à la vue de l'Académie de Peinture & de Sculpture qui venoit d'être fondée, & qui se présentoit à lui pour la premiere fois: *Eh quoi! une Académie de Peintres!* Ce fut au milieu de cette espece de barbarie, & dans toute la force de ces préjugés, que Louis XIV pensa à faire concourir les Arts à la splendeur de son regne; il n'eut qu'à les appeller autour de lui, & ils enfanterent des prodiges. Aujourd'hui ce n'étoit point nos idées sur la considération due aux Artistes, mais notre goût dans les Arts qu'il falloit changer, & cela étoit encore plus difficile. Les moyens que M. le Comte d'Angeviller a imaginés pour cela ne pouvoient être ni mieux combinés, ni plus sûrs. Aussi son ministere doit faire époque dans l'Histoire de nos Arts; & c'est le seul jusqu'à présent que l'on puisse citer avec celui de Colbert.

L'Eglise de *Sainte Genevieve*, celle de la Magdeleine, le Péristile de Saint Sulpice & les Ecoles de Chirurgie annoncerent, il y a quelques années, la renaissance de la bonne Architecture en France; & la mode de bâtir, qui se déclara à-peu-près dans le même temps chez nous, sembla devoir assurer cette révolution. La moitié de la Capitale s'est renouvellée depuis; des milliers de bâti-

mens ont été conſtruits ; mais on n'en cite pas un ſeul de remarquable ; & nos Architectes auront, comme *Palladio*, ruiné leurs concitoyens, ſans avoir ſu les dédommager, comme lui, par de beaux monumens. Nous épuiſons nos recherches pour les diſtributions intérieures ; & dans tout ce qui tient aux commodités, les combinaiſons les plus heureuſes & un rafinement d'invention ſe font appercevoir par-tout ; mais le premier des mérites en Architecture, celui qui conſiſte dans la majeſté des dehors, & ce *Grandioſo* qui caractériſoit tous les édifices grecs, nous eſt preſque inconnu.

Nous avons tout vu, tout meſuré, tout analyſé en Architecture. Les anciens monumens de la Grece, ceux de Rome & de la France ſont ſous les yeux de nos Artiſtes, & les Ouvrages des *Deſgodets*, des *Clériſſeau*, des *le Roi*, des *Choiſeul-Gouffier* ne leur laiſſent rien à déſirer à cet égard. A toutes ces reſſources, pluſieurs joignent des diſpoſitions peu communes & même de grandes idées de leur Art ; d'où vient donc qu'ils ne parviennent pas au beau qu'ils connoiſſent ? & quand ils conçoivent quelquefois du grand, d'où vient qu'ils ne l'exécutent jamais ? Depuis plus d'un ſiecle, la Capitale attendoit deux Théatres ; des projets ſans nombre avoient été pré-

ſentés

fentés au Gouvernement, annoncés à toute l'Europe, & l'on avoit difcuté avec le plus grand appareil de critique tout ce qui regarde la conftruction de cette efpece de monumens. Enfin les voilà élevés ; que voit-on ? Au dehors, rien de grand, rien de décidé ; des périftiles fans aucune des proportions convenables, des attiques monftrueux, des combles gothiques ; pour tout dire en un mot, des maffes de bâtiment fans unité, fans caractere, & dont rien n'annonce la deftination, que l'infcription qu'il a fallu mettre fur la façade. Si l'on examine actuellement l'intérieur de ces deux Salles, celle des François, malgré fes loges pratiquées dans l'avant-fcène, malgré celles qui font *lunette* dans le plafond & quelques autres défauts, l'emporte fans doute fur celle des Italiens ; la forme allongée de celle-ci, après tout ce qu'on a dit de fes inconvéniens relativement à la propagation du fon & de la lumiere, eft prefque déshonorante pour fon Architecte. Mais c'eft le même goût qui a préfidé à la décoration des deux Salles ; & fans cette grande furface abforbante que l'on appelle *Tableau* au plafond des Italiens, fans ce vafte rideau fi pefamment retrouffé & cette renommée volant fur l'avant-fcène (1), exifteroit-il rien dans le

(1) J'ai oui dire à quelques perfonnes que rien n'eft

C

monde de plus bifarre que cette efpece de dé-
coration qui, de l'intérieur du Théatre François,

mieux imaginé que la couleur marbrée dont on a peint tous les fonds de cette Salle des Italiens. Pour moi, je ferois prefque tenté de lui préférer le bleu & le blanc des François. Comment ne pas voir que, dans un lieu dont les formes & les matériaux doivent être *acouftiques* au fuprême degré; il eft ridicule de préfenter même l'apparence du marbre. Je trouve également répréhenfible l'entablement qui regne dans le pourtour de cette Salle, quelque bien profilé qu'il foit d'ailleurs; premiérement, par rapport aux cahotages qui doivent néceffairement réfulter de la quantité de fes moulures, & enfuite à caufe de fa trop grande faillie, qui dérobe la vue du Théatre à tous ceux qui font placés dans la galerie au-deffus, & fait de cette galerie comme une fuite de places de fouffrance. S'il falloit abfolument un quatrieme rang de Loges, pourquoi ne pas fe contenter d'une fimple corniche architravée, de peu de faillie, ou, ce qui eût été mieux, d'un entablement peint. Mais alors, pour que le plafond ne fût plus en l'air, comme il paroît être, l'on devoit arrondir fes bords en forme de vouffure, qui auroit été fuppofée porter fur l'entablement. L'on gagnoit encore, par le moyen de cette vouffure, de répercuter vers la Salle une partie du fon qui va actuellement fe perdre fans retour dans cette galerie.

Je n'ajouterai plus qu'une chofe, d'après laquelle il feroit malheureux pour l'Architecte des Italiens qu'on allât juger de la fécondité de fon imagination : je veux parler de fon veftibule, dont l'étonnante nudité n'eft comparable à rien que l'on connoiffe. Quoi de plus fec que ces ouvertures cintrées, flanquées chacune de deux colonnes engagées, & dont les archivoltes rafant prefque le plafond, laiffent à

a fait une forte de manoir cabaliftique, où l'œil n'apperçoit que les lignes du Zodiaque, & cherche par quel enchantement d'énormes poiſſons volent dans les airs & foutiennent le plus pefant des entablemens.

La promptitude étonnante avec laquelle on a élevé la nouvelle Salle de l'Opéra, ſa conſtruction intérieure en général, beaucoup moins vicieuſe que celle des François & des Italiens, enfin ſon exiſtence qui ne doit être que momentanée, ſemblent devoir interdire à ſon égard une critique trop févere. Cependant, comme il eſt eſſentiel qu'aucun des défauts de fa façade ne paſſe à celle de la Salle que l'on ſe propoſe de conſtruire, l'Architecte me permettra d'obſerver qu'on n'exécute pas une façade d'Opéra en pierres de refend, comme on fait un bâtiment ruſtique; que des *buſtes* plaqués contre des murs furent toujours proſcrits en bonne architecture, & enfin que rien n'eſt plus ridicule que ces *Télamones*, qui, ornés de guirlandes de fleurs & de fluttes à ſept tuyaux, tandis qu'ils gémiſſent fous le poids d'énormes conſoles, rappellent l'idée du travail

peine de la place à une eſpèce de corniche, au-deſſous de laquelle on a attaché, par une bizarrerie fans exemple, des gouttes de trigliphes.

& de la servitude à l'entrée du Temple des plaisirs.

L'incroyable facilité avec laquelle on a abandonné à quelques particuliers la construction de nos bâtimens publics, prouve à quel point on a méconnu jusqu'à présent en France ce but politique des Arts, & sur-tout de l'Architecture, d'après lequel on ne doit présenter au Peuple que des monumens propres à faire sur lui des impressions tout à la fois grandes & utiles (1), & qui inspirent en même temps aux Etrangers l'idée la plus étendue de la puissance & de la majesté de la Nation qui les éleva. Louis XIV, qui donnoit des fêtes pour attirer ces Etrangers en France, que n'embellissoit-il plutôt sa Capitale ? Que ne faisoit-il de *Paris* comme une sorte de spectacle à demeure qui auroit étonné l'Europe dans tous les temps, & immortalisé la magnificence de son regne ? De tous les édifices qu'on lui doit, le Louvre est le seul qui porte un caractere de grandeur ; mais je suis fâché que

(1) Il y a quelques années que le Roi d'Espagne fit défendre d'elever, dans toute l'étendue de ses Etats, aucun édifice public dont son Académie des Arts n'eût approuvé le plan. Voilà, si je ne me trompe, la seule chose de la part des Gouvernemens Modernes, qui feroit soupçonner qu'ils ont entrevu ce but politique des Arts.

la superstitieuse admiration du public s'obstine depuis plus d'un siecle à n'y voir que des beautés. Nos Architectes connoissent tous les défauts de ce monument célebre; ils prouvent même aujourd'hui qu'ils savent les éviter; pourquoi ne les publieroient-ils pas pour l'instruction de la Nation & l'utilité de l'Art ? Les fautes de Perrault ne seroient plus consacrées avec les beautés de sa façade, & l'on seroit d'autant plus digne d'admirer celles-ci. L'on verroit alors la difformité de son soubassement, la construction vicieuse de son portail qui empiéte sur son premier étage, & interrompt la communication des deux péristiles; l'inutilité frappante de son grand fronton qui, supposant un toît, est incompatible avec une balustrade qui annonce nécessairement un édifice couvert en terrasse. L'on sauroit enfin que ses colonnes accouplées ne sont rien moins qu'une invention sublime, & qu'il est étonnant que des gens de l'Art aient prétendu que cela seul nous mettoit en architecture à côté des Anciens. Lorsque *Philippe Brunelleschi* éleva sa coupole de Florence; lorsque *le Bramante*, à qui l'on demandoit le plan de S. Pierre, dit : Je mettrai le Panthéon sur le Temple de la paix ; ces deux grands Architectes purent se vanter d'avoir presque égalé les Anciens. Rien n'est plus sublime en effet que la construction de nos dômes sou-

tenus fur des pendentifs ; & quoique l'on dife & que l'on prouve qu'ils ne font en Architecture que de fuperbes *porte-à-faux*, il eft bien permis aux Modernes de s'énorgueillir de cette découverte. L'accouplement des colonnes au contraire fera toujours une preuve de l'abus & de l'impuiffance de l'Art entre nos mains. L'on croyoit du temps de Perrault, que des colonnes ifolées ne fuffifoient point pour foutenir des grandes plate-bandes ; & au lieu de difcuter cette opinion, au lieu de réfléchir fur ce qu'elle peut avoir de vrai & de faux, il fe preffa de placer fes colonnes deux à deux. De cette prétendue beauté réfulterent des fautes fans nombre. Ce n'eft point tout d'avoir diminué la folidité de cette colonnade, en raifon de l'efpacement inégal de fes points d'appui ; cette même caufe lui fit perdre auffi de fa majefté & de fon étendue, en faifant paroître moindre le nombre de fes colonnes, & même en détruifant en apparence leurs véritables proportions par une illufion optique irremédiable dans ce fyftéme d'entre-colonnement (1).

(1) Les Anciens avoient obfervé que les grands entre-colonnemens affoibliffent à l'œil la groffeur des colonnes, & que le contraire arrive quand ils font trop étroits. D'après cela, les entrecolonnemens, toujours égaux chez eux, (excepté quelquefois celui du milieu, qui étoit un peu plus grand) avoient une mefure à peu près invariable &

Les Anciens faisoient tout concourir à l'embellissement de leurs Villes. Amphitéatres, thermes, cirques, naumachies, péciles & xistes ou promenades couvertes encore plus nécessaires dans nos climats que dans les leurs; tout cela entroit dans le plan immense de décoration qu'ils avoient conçu, & qui comprenoit jusqu'aux tombeaux que leur religion & leur politique rejettoient hors des murs de leurs Villes, & dont les masses superbes s'élevoient majestueusement dans les Campagnes voisines. L'exemple de tant de magnificence nous a été inutile. Nous n'avons pas même su imiter leurs arcs de triomphe; & de trois ou quatre qui furent faits sous l'avant dernier regne,

un rapport constant au module de leurs colonnes. M. Perrault, qui traduisit Vitruve, comment ne réfléchit-il pas sur cette importante observation? comment ne vit-il pas qu'en espaçant ses colonnes inégalement, elles paroîtroient à l'œil qui les considéreroit attentivement, moins grosses du côté des grands entrecolonnemens que du côté des petits.

Perrault entrevit le beau, mais il n'y atteignit pas tout-à-fait. En isolant ses colonnes, en les rendant plus colossales, c'est-à-dire, en donnant à son péristile toute la hauteur du bâtiment, & l'établissant sur un perron élevé de plusieurs marches, qui auroit tenu lieu de soubassement, il ne manquoit plus rien à la façade du Louvre que de supprimer le fronton, & de lui donner un autre portail.

C iv

il n'en eft qu'un qui mérite d'être cité & d'être vu (1). Il eft étonnant que depuis un fiecle, on n'ait pas fongé à multiplier ces portes triomphales, & fait difparoître ces affreufes barrieres que dédaigneroit le plus petit Bourg d'Italie. Lorfqu'à la vue d'une chétive grille ou d'une fimple palilfade roulant famment fur fes gonds à travers des tas de fumier, on dit à un Etranger : vous voilà dans la Capitale de la France ; lorfque l'Italien qui vient de fortir de Rome par la porte du peuple, l'Efpagnol qui a vu les fuperbes

(1) C'eft la porte Saint-Denis : la maffe en eft fière, véritablement impofante, & c'eft peut-être ce qui a été fait de plus original en Architecture fous Louis XIV. Cependant il ne faut pas affurer, comme on a fait plus d'une fois, que les Anciens n'ont rien fait de plus beau dans ce genre. Leurs arcs de triomphe, il faut en convenir, ne font pas la preuve la plus brillante de leur génie ; je ne fais quoi d'un peu pefant dans l'enfemble, leurs trois ouvertures cintrées & inégales, leurs petites colonnes fur de hauts piedeftaux & fans autre deftination que de foutenir la faillie de l'entablement, tout cela n'indique pas une grande pureté de ftyle. Malgré tant de défauts, lorfqu'on confidère les détails de Sculpture dans quelques-uns, lorfqu'on fe figure fur ces attiques qu'on appelle aujourd'hui infignifians, parce qu'ils ne portent plus rien, des quadriges & de groupes de ftatues de bronze, l'on ne peut s'empêcher de croire qu'ils ne produififfent au moins autant d'effet que la porte Saint-Denis.

entrées de Madrid par les portes d'*Alcala* & d'*Atocha* (1), traverfent le Fauxbourg Saint-Marceau, ou ce fentier défert que nous nommons *rue d'Enfer :* que penferont-ils de cette Nation puiffante & éclairée qui prétend tenir le fceptre des Arts en Europe ? Au lieu de ces fêtes tumultueufes incommodes au Souverain & odieufes au Peuple qui les paye & en eft banni, il faudroit célébrer les grands événemens de chaque regne par un de ces arcs ou par quelqu'une de ces grandes réparations dont mille fuffiront à peine pour rendre Paris digne du Peuple & des Princes qui l'habitent.

Plufieurs quartiers de Paris font encore dans cet état de confufion & de bouleverfement où les mirent l'ignorance & la rufticité de nos peres. De vaftes amas de maifons preffées, entaffées les unes fur les autres, des rues étroites & tortueufes,

(1) Rien n'eft plus impofant que l'entrée de Madrid par ces deux portes. On n'a devant foi que des rues étonnantes pour leur largeur ; &, du même coup d'œil, on voit la Maifon Royale du *Retiro*, le Jardin Royal des plantes, & le Prado, promenade fuperbe que Madrid doit à M. le Comte d'Aranda, ainfi que fa police actuelle, fon illumination, la propreté de fes rues, qu'on ne peut comparer à celle d'aucune autre Ville en Europe, & l'Arc de Triomphe qui termine la belle rue d'Alcala.

où à l'infection de l'air fe joint continuellement le danger des voitures ; tel eft le fpectacle que préfente la moitié de cette immenfe Capitale. Pourquoi ne pas combiner & arrêter un plan, d'après lequel on feroit difparoître fucceſſivement les traces de cette efpece de barbarie ? Il ne s'agit point d'aligner toutes les rues, de les faire couper toutes à angles droits, de tout rapporter à une figure unique. A Turin, à Rochefort, à Nanci & dans une grande partie de Londres, l'ennui de cette extréme régularité vous fuit par-tout ; l'on a tout vu, l'on a tout parcouru, & l'on croit à peine avoir changé de place. La magnificence d'une grande Ville, c'eft la variété de fes points de vue, la multiplicité de fes monumens, les formes différentes de fes places, de fes carrefours. Il faut qu'à chaque pas, un fpectacle nouveau, un coup d'œil inattendu fe préfentent ; chaque quartier doit offrir quelque chofe de neuf, de faififfant ; & de toutes ces beautés de détail, réfultera la fomptuofité de l'enfemble. Quelle eft la Ville en Europe plus fufceptible que Paris de ce beau défordre & de ces oppofitions pittorefques ? L'inégalité de fon fol, la Seine qui la coupe au milieu & fe divife en plufieurs canaux ; fes îles, fes ponts, fes quais : tout cela feroit pour un Artifte de génie une fource féconde de com-

binaisons heureuses, & des contrastes les plus frappans.

En indiquant ici les différens genres de monumens qui manquent à notre Capitale, & sur lesquels il seroit essentiel d'exercer les talens de nos Architectes, je ne dois pas oublier de parler des fontaines. Jusqu'à présent nous avons donné ce nom à des pavillons quarrés ou octogones, dont la masse lourde embarrasse bien plus qu'elle ne décore quelques-unes de nos places, & à deux ou trois édifices percés de fenêtres, que les belles sculptures de *Jean Goujon* & de *Bouchardon* ne doivent pas nous empêcher de proscrire. Substituons-leur ces grandes compositions dont l'Italie offre tant de modeles, & tâchons même de les surpasser. En multipliant les pompes à feu, des fleuves d'eau couleront dans nos rues ; tantôt nous la verrons s'élancer de dessous une colonne triomphale, tantôt de dessous un obélisque, & plus souvent des piedestaux des statues de nos Rois & de nos grands Hommes. Ainsi, en donnant à la Nation des monumens de premiere nécessité, nous honorerons nos Souverains, la vertu, les talens ; & jamais les Arts n'auront reçu d'aussi sublime encouragement en France.

Je ne pousserai pas plus loin ces observations

sur l'état de nos Arts & sur les moyens qu'il nous reste encore pour encourager & perfectionner les talens de nos Artistes. Mais avant de finir, qu'il me soit permis de faire une réflexion que la vue de nos Sallons auroit dû faire naître depuis bien des années. Parmi les différentes productions des Arts qui les composent, on ne voit jamais des pierres gravées. Cette espece de gravure n'est presque point connue chez nous; & le très-petit nombre d'Artistes que la France a eus dans ce genre, n'a rien produit de véritablement digne des grands modèles qu'il avoit sous les yeux dans les superbes collections du Roi & de M. le Duc d'Orléans. M. Mariete, qui a approfondi l'histoire de la gravure en pierres fines, semble penser que ces Artistes n'ont été médiocres, que parce que nous ne les avons pas assez employés. Il est difficile d'apprécier jusqu'à quel point il peut avoir raison, & ce que la grande pratique de la gravure auroit produit sur les François, puisque les Romains, auxquels il falloit des bagues de toutes les saisons, & dont les femmes bordoient leurs robes & leurs souliers avec des camées, furent toujours loin de la perfection des Grecs. Quoi qu'il en soit, il est surprenant qu'une Nation comme la nôtre, à qui, avec l'ambition de tous les genres de gloire, la Nature n'a presque rien

refusé pour y parvenir, ne se soit pas encore distinguée dans la gravure en pierres fines. Outre que cet Art procureroit au beau sexe un ornement bien préférable aux perles & aux diamans qui brillent, & ne disent rien aux yeux, ce n'est que par lui que nous pouvons espérer de conserver à la derniere postérité les Ouvrages de nos Artistes célèbres (1). On n'a plus à craindre ces bouleversemens horribles qui enseveliffoient autrefois des Cités entieres sous les ruines de leurs monumens. Nos mœurs, nos systêmes politiques ne nous garantiront pas toujours peut-être des grandes

(1) Les compositions des Peintres Modernes sont infiniment trop vastes pour qu'on puisse les faire passer sur les pierres; mais nous avons un moyen, & c'est encore aux Anciens que nous le devons, de conserver éternellement les plus grands Tableaux : c'est la mosaïque. Cet Art, jusqu'à présent, n'a été connu qu'en Italie; il seroit digne de la magnificence de nos Rois de le faire passer en France, & d'exercer d'abord nos Artistes dans ce genre, à copier, à Rome, les fresques de *Raphaël* & des Grands Maîtres de l'École d'Italie. Ces fresques se dégradant tous les jours, la France seroit peut-être, dans la suite, le seul Pays où l'on pourroit venir admirer ces trésors de l'Art. L'on vanta beaucoup, dans le dernier siécle, l'établissement de la manufacture des Gobelins; je crois que celui-ci est d'une bien plus grande importance & bien plus propre à immortaliser l'amour de nos Souverains pour les Arts.

révolutions ; il pourra y avoir encore des Conquérans ; mais jamais plus il n'y aura des Barbares. Cela suffira-t-il pour conserver nos marbres & nos bronzes ? Il est prouvé que notre climat est infiniment moins propre à leur conservation que celui de la Grece & de l'Italie. Ce que n'ont pu faire deux milliers d'années & les ravages du Vésuve à *Herculanum*, à *Stabbia*, à *Pompeïa*, un air rongeur peut le faire chez nous en cinq ou six siecles, & alors le nom de nos Peintres & de nos Sculpteurs ne se lira plus que dans les livres. Les Anciens ont éternisé par la gravure, les productions de leurs Statuaires. Le *Laocoon*, la *Vénus de Médicis* pouvoient ne pas exister ; il en reste dans les pierres, mille copies dignes des originaux ; & c'est ainsi que le génie de l'Artiste, qui fit l'enlevement du *Palladium* par *Diomede*, a survécu à son Ouvrage. Chez nos Neveux, on dira : Le *Puget* fit rugir le marbre ; son Milon de Crotone effrayoit par sa vérité ; mais rien ne l'attestera à leurs yeux. Les productions de nos Artistes, les images de nos Héros, celles de nos grands Ecrivains, tout cela sera perdu pour eux ; & l'on doutera peut être de ce mélange de douceur & de majesté, qui caractérise le visage comme l'âme de nos *Bourbons*. Ces traits où se peignent si bien la bonté de celui qui nous gouverne, les graces

& la beauté de la Princesse, qui fait également son bonheur & celui de ses Sujets : qui sait si des Peuples moins heureux que nous ne les chercheront pas un jour comme un adouciflement à leurs maux ? mais ils les chercheront vainement. Et que trouveront ils à leur place ? l'image peut-être de quelque Tyran de Rome, & de quelque Danseuse d'Athènes.

F I N.

www.ingramcontent.com/pod-product-compliance
Lightning Source LLC
Chambersburg PA
CBHW071439220526
45469CB00004B/1594